THE SURREY INSTITUTE OF ART & DESIGN **FARNHAM CAMPUS** 51163 01252 722441 x 2249 FINES WILL BE CHARGED ON OVERDUE BOOKS Return on or before the last date stamped below. OCT 2003 2 2 NOV 2091 MAR 2004 1 2 DEC 2001 12 JUN. 2000 3 JAN 2002 3 0 OCT 2000 29 NOV 2005 1 7 JAN 20019 MAY 2003 29 MAY KUUS 1 5 MAR 2006 3 OCT 2003 28 JAN 200° MAK 2008 2 5 OCT 2004 1 1 OCT 2001